北魏墓志精品

# 司马悦墓志

主编 洪亮

安徽美术出版社
全国百佳图书出版单位

图书在版编目（CIP）数据

司马悦墓志 / 洪亮主编. — 合肥：安徽美术出版
社, 2022.11
（北魏墓志精品）
ISBN 978-7-5398-6064-0

Ⅰ.①司… Ⅱ.①洪… Ⅲ.①楷书 – 碑帖 – 中国 – 北
魏 Ⅳ.①J292.23

中国版本图书馆CIP数据核字(2022)第155406号

北 魏 墓 志 精 品

# 司马悦墓志

BEIWEI MUZHI JINGPIN
SIMA YUE MUZHI

主　编　洪亮

| | | | |
|---|---|---|---|
| 出 版 人：王训海 | | 责任编辑：毛春林 | |
| 选题策划：北京艺美联艺术文化有限公司 | | 装帧设计：曹彦伟　陶　陶 | |
| 责任印制：欧阳卫东 | | 责任校对：司开江 | |

出版发行：安徽美术出版社

地　　　址：合肥市翡翠路1118号出版传媒广场14层

邮　　　编：230071

编辑出版热线：0551-63533611

营 销 部：0551-63533604　0551-63533607

印　　　制：雅迪云印（天津）科技有限公司

开　　　本：710 mm × 1000 mm　　1/8

印　　　张：13.5

拓片印张：3　　1/16

版(印)次：2022 年 11 月第 1 版　2022 年 11 月第 1 次印刷

书　　　号：ISBN 978-7-5398-6064-0

定　　　价：82.00元

# 序言

北魏墓志是中国书法艺术中一朵绚烂的奇葩。刻石上的字体被称为魏楷。魏楷在中国汉字发展史和书法史上都具有重要的地位。

东汉末年至南北朝，中国社会处于一个大动荡时期。首先，东汉皇室衰落，天下群雄并起，曹操挟天子以令诸侯，刘备举复兴汉室之大旗，建立蜀汉政权；孙吴割江南而治。东汉灭亡，三国鼎立，之后曹魏灭蜀汉，司马政权灭曹魏，建立西晋，后灭孙吴，统一天下。接着出现八王之乱，西晋灭亡，北方陷入混乱，进入十六国时期。后由鲜卑族拓跋珪统一北方，建立北魏，进入南北朝时期的北朝。晋室南迁为东晋，之后进入南北朝时期的南朝。当时社会政治极度混乱，经济衰弱，民不聊生。出于精神慰藉的需要，佛教、道教盛行，文化精英们追求精神的高度自由，故而放浪形骸。于是，这一历史时期盛行玄学清谈之风，留下了魏晋风度之美名。

汉字在这一时期与社会大动荡一样，发生着激烈的变化。自西汉初年篆体隶变，无论文字的笔法、字法皆化圆为方，开创了方正宽博的隶体文字。从书法学的角度来看，书体篆、隶、草、行、楷的发展，到了东汉年末已全面走向成熟，书法理论也相继诞生。赵壹的《非草书》和蔡邕的《九势》等书论的出现，宣告了书法艺术的觉醒。东汉末年的张芝，专攻草书，池水尽墨，最早被后世尊为『草圣』；钟繇主攻楷书，被尊为『楷书鼻祖』；东晋王羲之行、草、楷诸体全面发展，被尊为『书圣』。

南朝继承了曹魏的禁碑政策，书法艺术秉承东晋帖学一脉继续发展。加上晋室南迁时，大批文人书法家相随南下，故此时书札大兴，以潇洒放逸、典雅流韵取胜。北朝是少数民族政权，不再禁碑，书法上承袭汉碑，因而魏碑盛行。北朝的书法并没有向帖学方向发展，而是在钟繇书法艺术的基础上承汉隶而楷化，形成了独特的魏碑楷书系统。魏碑是北朝文字刻石之通称，以北魏最佳，可分为碑刻、墓志、造像题记和摩崖刻石四种，世称魏楷，以奇崛朴厚、雄强朴茂取胜。后世唐楷则是在继承晋楷和魏楷的基础上发展起来的。

晋唐以来，实用书写主要以楷书和行书两种书体为主。而甲骨文、金文、小篆、隶书、魏楷等字体逐渐退出了实用书写的历史舞台。但从实用书写中产生的书法艺术仍不断在向前发展。无论是被誉为『天下第一行书』的东晋王羲之的《兰亭序》，还是被誉为『天下第二行书』的唐颜真卿的《祭侄文稿》，或是被誉为『天下第三行书』的宋苏轼的《寒食诗帖》等，都是从实用书写中产生的不朽的书法艺术杰作。在楷书方面，无论是『唐初四大家』虞世南、欧阳询、褚遂良、薛稷，还是『唐代四大家』颜真卿、柳公权、欧阳询、赵孟頫，也都是从实用书写中诞生了众多不朽之作。唯独草书作为纯粹的书法艺术，继张芝之后出现了东晋王羲之、唐张旭、怀素、宋黄庭坚、明祝允明、清初王铎等几位大家。可以说自晋唐以来的书法艺术发展史，是以实用书写为基础，以『二王』帖学为主导的。

直到清代中期，乾嘉学派兴起，金石考据学大兴，社会环境、学术思想和审美观念都发生了极大的变化。特别是阮元的《南北书派论》《北碑南帖论》，

包世臣的《艺舟双楫》，康有为的《广艺舟双楫》等相继发表，掀起了崇尚古朴、雄浑、苍茫、厚重、富有金石气的碑学新风。这极大地拓展了以『二王』为代表的帖学审美新视野。从此，篆、隶、魏碑等早已退出实用书写的字体，重新成为书法艺术创作的重要书体，极大地推动了书法艺术的发展。郑簠、刘墉、梁巘、金农、桂馥、邓石如、伊秉绶等大批书法家在篆、隶和北碑书法的实践中取得了成功。之后，吴让之、何绍基、赵之谦、吴昌硕、于右任等将北碑博大雄浑的书风不断推向新的高度。

清末北碑热在中华大地兴起，也与清王朝末年专制统治的极端腐败、国家屡遭列强侵略、国力日衰有关。北碑雄强、朴厚、宽博的书风，成为近代中国知识分子内心强大的精神支撑力。北碑崭新而强悍的书风与传承千年的『二王』帖学的书风一度分庭抗礼，进而形成双峰竞秀的发展格局，之后进入了碑帖融合时期。如今任何从事书法学习、创作和研究的书家，均须在学习『二王』帖学的同时学习北碑，从中汲取营养。

当代科技高速发展，印刷技术日新月异，印刷质量越来越高。然而，对于经典碑帖的出版来说，印刷质量高是好事，但版本质量高则更为重要。北京艺美联艺术文化有限公司董事长曹彦伟先生紧紧抓住高质量版本这个核心问题，深入研究版本学，二十多年来刻苦钻研，广泛搜集宋元明清以来的北碑高清拓本，反复比对，优中选优。

这套北魏墓志拓片精品图书，每拓单独成册。为便于临摹，我们将原拓本分行精心裁剪装订成册。为便于读者学习，我们对碑文加注了简化字。同时，每本墓志都有简介，重点介绍该墓志的艺术风格。

这套墓志精品是广大书法爱好者、书法家学习书法的好范本，也是书法理论家学习和研究书法不可多得的原始资料。它的出版，一方面为弘扬中国传统书法文化作出了贡献，另一方面也为优秀传统书法艺术的传承与发展起到了积极的推动作用。

<div align="right">洪亮</div>

<div align="right">二〇二二年四月十一日于朴雅堂</div>

## 作者简介

洪亮，又名传亮、大量、号九牛，祖籍安徽绩溪，一九六一年四月生于浙江安吉。九三学社中央文化工作委员会委员，九三学社中央书画院副院长，中国艺术研究院篆刻院研究员，导师委员会委员，文化和旅游部人才中心美术（书法）考级高级评委，清华大学、首都师范大学等高校客座教授，西泠印社社员，中国书法家协会会员。曾任《中国书法》期刊执行编辑。

二〇一四年八月，洪亮工作室书学研究会在清华大学成立。

二〇一五年六月，北京洪亮书画艺术馆开馆。

编著出版《大学书法教材系列》《书法原理讲稿》《当代篆刻九家·洪亮》《洪亮行书桃花源记》等三百余种图书。

曾担任『杨守敬杯』国际书法大赛』『商鼎杯』全国书法篆刻大奖赛』『吴昌硕国际艺术大赛』等评委。

# 简介

北魏《司马悦墓志》是北碑中之奇品。笔法硬朗，棱角锐利。字法宽舒中有紧凑。意态俊逸朴拙，与『龙门十二品』中之诸多造像题记相似。洪亮题《司马悦墓志》：『硬朗笔中奇韵出，宽舒结体见风神。须知帖学追前古，不必循王探变新。』对于初习书法者来说，从此墓志入手临习，便于奇崛风格的形成。该墓志也适合有一定书法基础的爱好者和书法家寻求变法时临习，从中可以获得朴拙奇逸之气。

魏故持节督豫州诸军事
征虏将军渔阳县开国子
豫州刺史司马悦墓志君
讳悦字庆宗司州河内温

魏故持节督豫州诸军事征虏将军渔阳县开国子豫州刺史司马悦墓志君讳悦字庆宗司州河内温

县都乡孝敬里人也故侍　中征南大将军开府仪同　三司贞王之孙故侍中开　府仪同三司吏部尚书司

3

空公康王之第三子先是
庶姓犹王封琅琊王故贞
康二世并申上爵君禀灵
和之纯气含雄姿於岳渎

神識超暢玄鑒洞發梗槩

之風岐嶷而越倫卓尔之

秀總角而逸群臨艱亢節

建貞白之操所謂金聲

振之也年十四以道训之　冑人侍禁墀太和中司牧

初开纲诠望首以君地极　海华器识明断擢拜主薄（簿）

振之也年十四以道訓之

冑入侍禁墀太和中司牧

初開綖詮望省以君地極

海苹器識明斷擢拜主薄

6

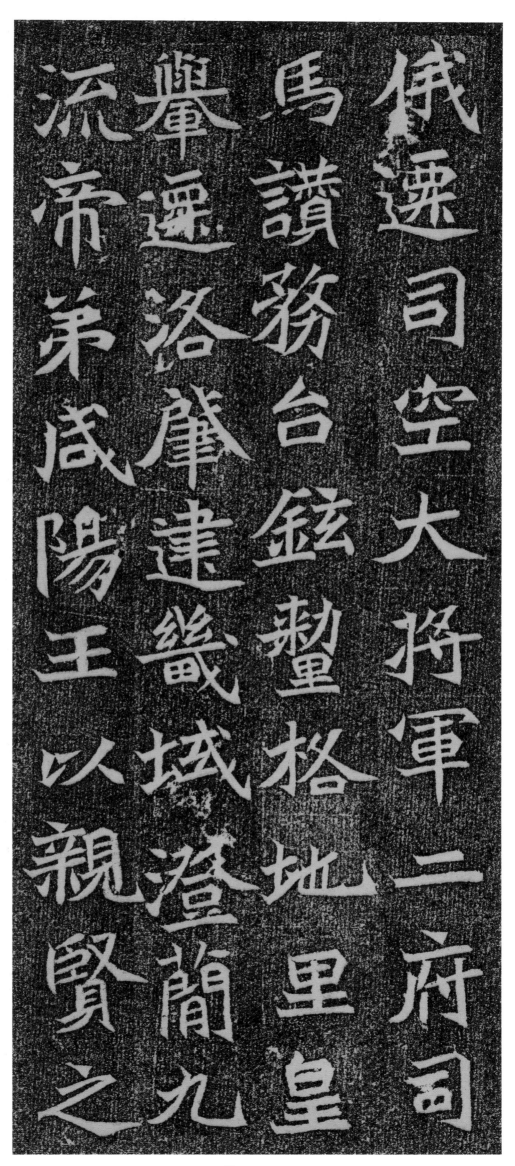

俄遷司空大將軍二府司
馬讚務台鉉厘格地里皇
輿遷洛肇建畿域澄簡九
流帝弟咸陽王以親賢之

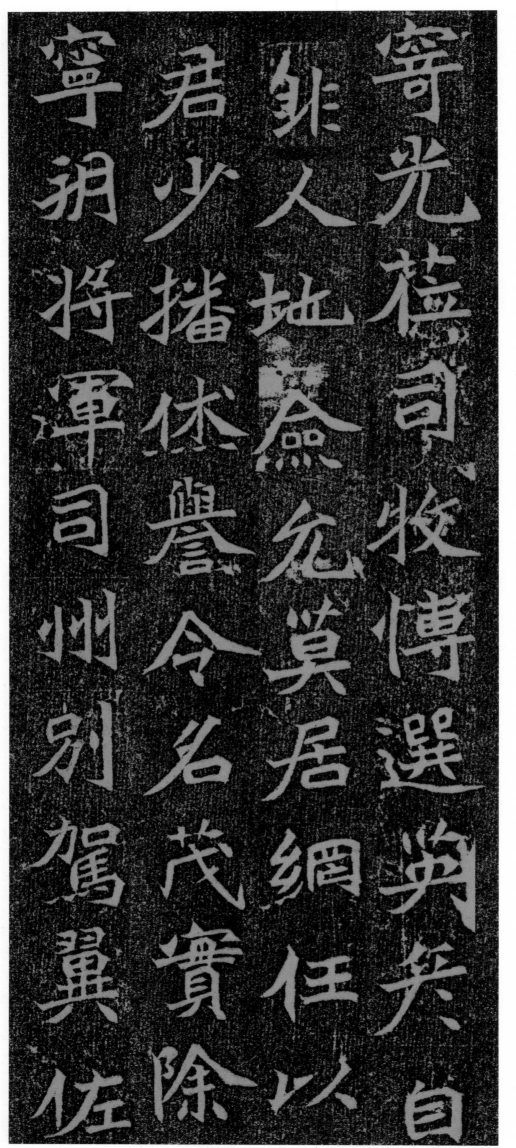

寄光莅司牧博选英彦自　非人地金允莫居网任以　君少播休誉令名茂实除　宁朔将军司州别驾翼佐

寄光莅司牧博选英彦自
非人地金允莫居网任以
君少播休誉令名茂实除
宁朔将军司州别驾翼佐

8

徽猷风光治轨君识遵坟　典庭训雍缉男降懿主女　徽贵宾姻娅绸叠戚联紫　掫出抚两邦惠化流咏再

徽猷風光治軌君識遵墳
典庭訓雍緝男降懿主女
徽貴賓姻婭綢疊戚聯紫
掫出撫兩邦惠化流詠再

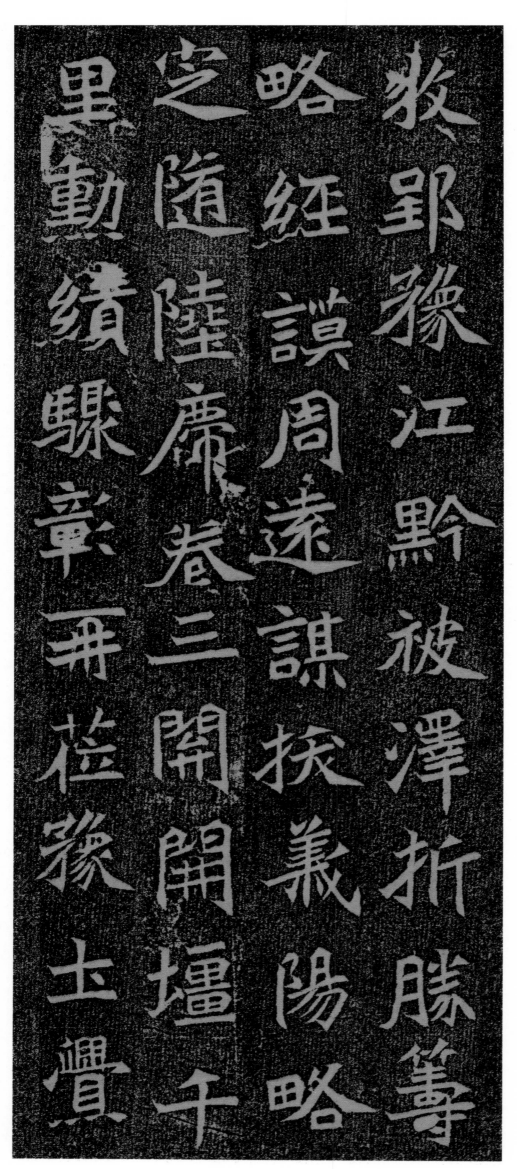

機竊裝禍起非慮春秋卌
有七永平元年十月
薨於豫州皇帝宸悼朝野
悲歎死生有命循短定期

11

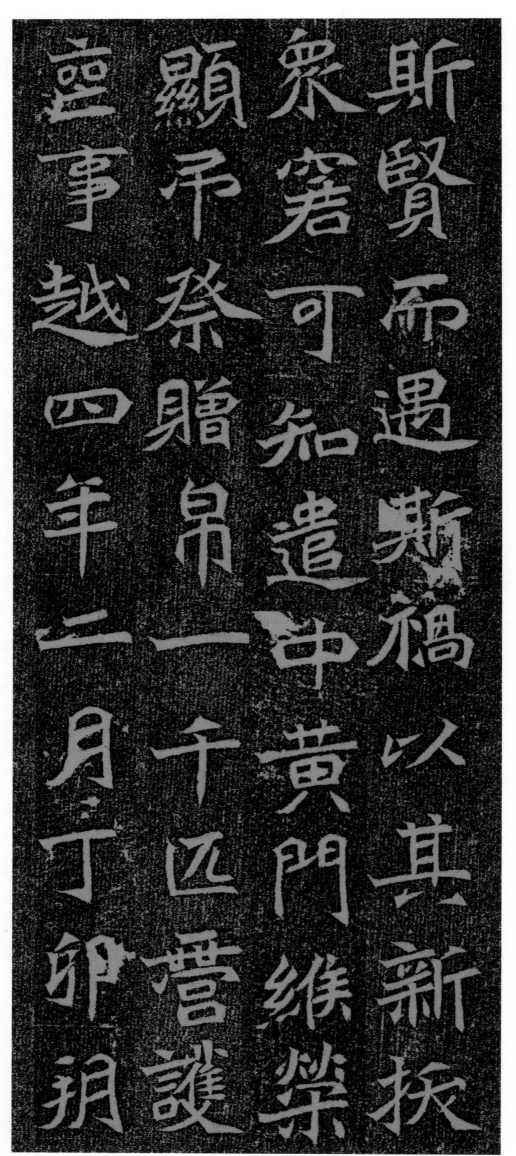

斯贤而遇斯斯祸以其新拔 众窨可知遣中黄门缑荣 显吊祭赠帛 一千匹营护 丧事越四年二月丁卯朔

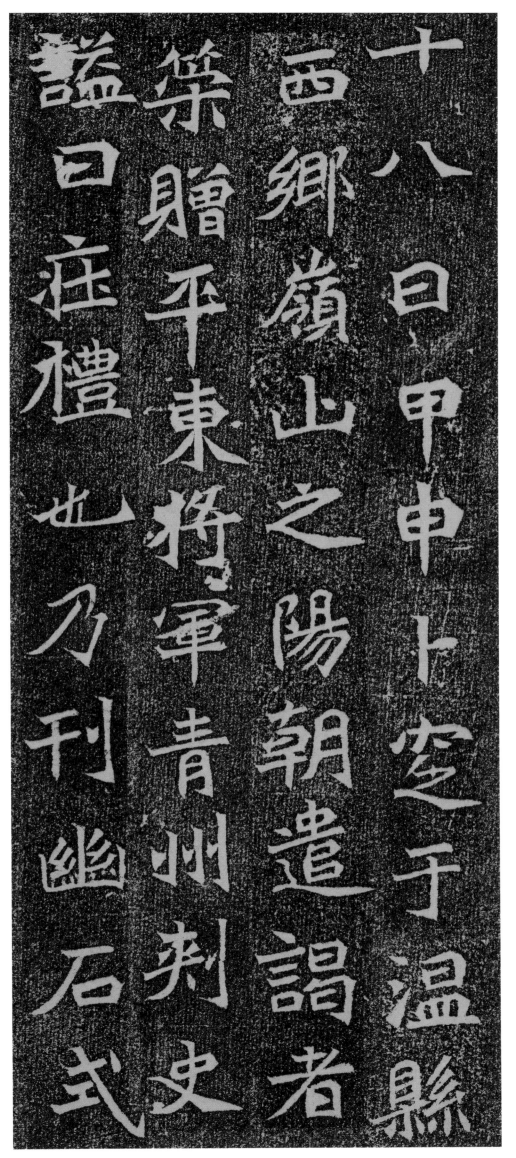

十八日甲申卜窆于温縣
西乡嶺山之陽朝遣謁者
策贈平東將軍青州刺史
謚曰庄禮也乃刊幽石式

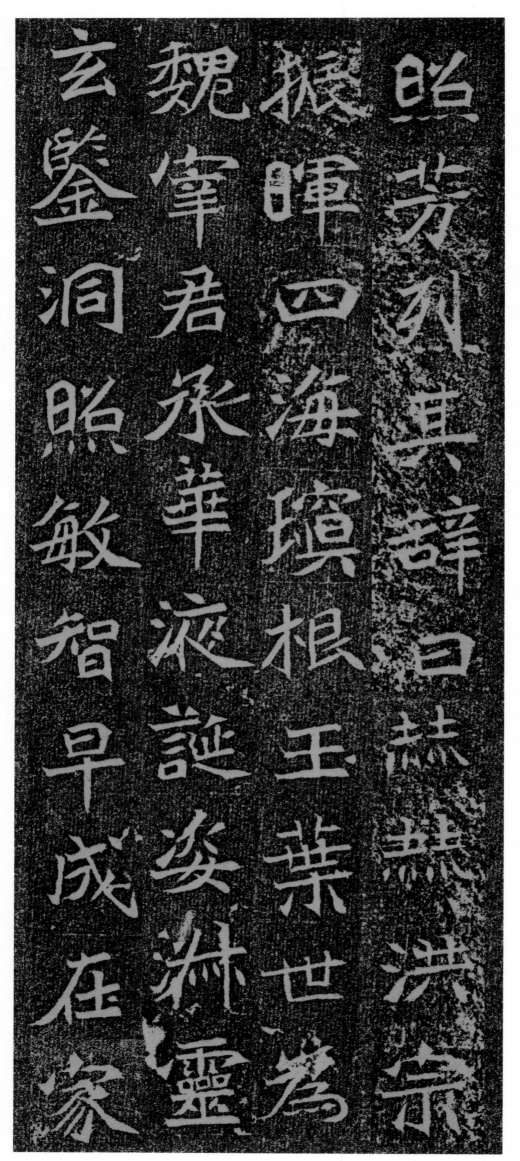

照（昭）芳烈其辞曰赫赫洪宗

振晖四海琼根玉叶世为

魏宰君承华液诞姿淑灵 玄鉴洞照敏智早成在家

14

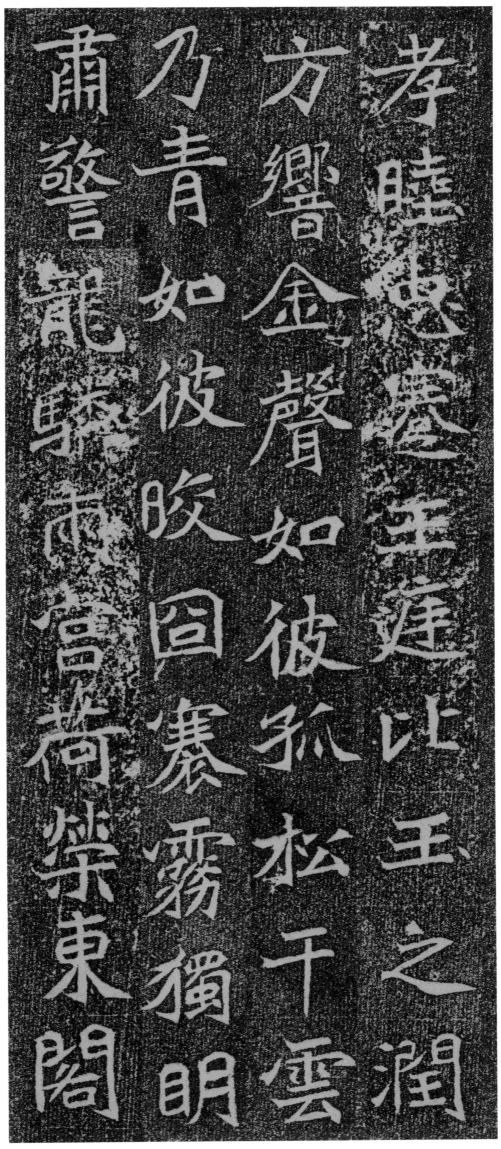

孝睦忠蹇王庭比玉之润

方响金声如彼孤松干云

乃青如彼皎冏蹇雾独明

肃警龙骊两宫荷荣东阁

西臺出處有馨分竹二邦
化流民詠作牧郢豫威振
邊城綏荒附澤沾江氓
功立名章宜尊遐齡如何

遭命迫然潜形卜窆有期

兆宅岭山飞旌翩翩将窆

幽塵扃关既掩霜生垄间

式刊玄石永祀标贤大魏

遭命迫然潜形卜窆之有期

兆宅岭山飞旌翩翩将窆

幽塵扃关既掩霜生龍閒

式刊玄石永祀撝賢大魏

永平四年歲在辛卯二月
丁卯朔十五日辛巳建

魏故持節

督豫州諸

軍事將

軍事征軍事

陽漁軍勇陽

豫　　　　縣

州　　　　開

荆　　　　國

史　　　　子

司馬悅墓

誌嘉謚曦

守慶宗

河同丙

温

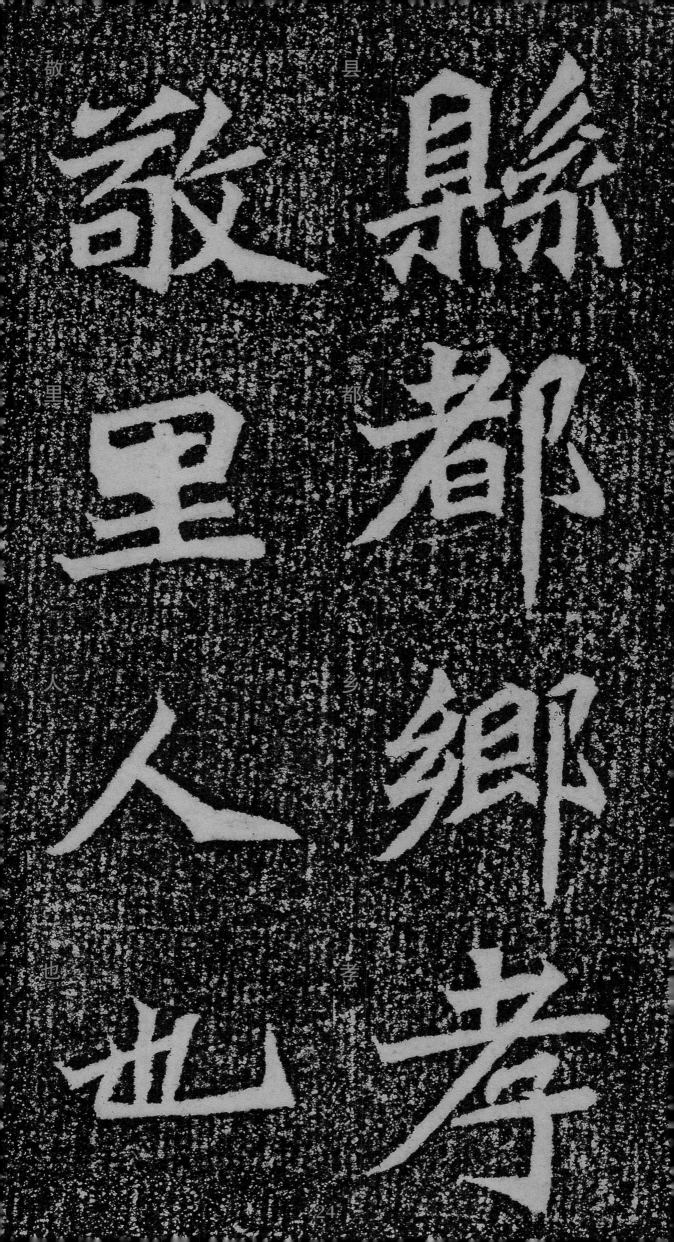

故侍中征南大將軍

開府

三司

儀

同

三司

員

外

閞

之孫故
中開
府故
儀侍

同三

部尚書司

書司徒

窆公康窆之第三子

先是庶姓

猶王封琅邸

琊

王

故

貞

康

二

世

並

稟靈和

申上爵君

純氣

姿挺含

岳雄

姿漬

神識

玄鑒洞

發煥暢

岐　梗
髦　覬
而　之
越　風

秀倫
捴卓
角尓
帝之

逸兑

群即

臨建

艱貞

謂白

金之孫

聲磬所

重玉

振

十

四

之

之

也

以

四

道

年

也

道

年

訓之胄入

侍禁墀禁

和初

開中

綄司

詮牧

望　墬

首　概

以　海

碣　韓

擢器

拜識

手朗

擢斷

俄遷

大

將

軍司

空

齐府
司务
马台
铉赞
勮

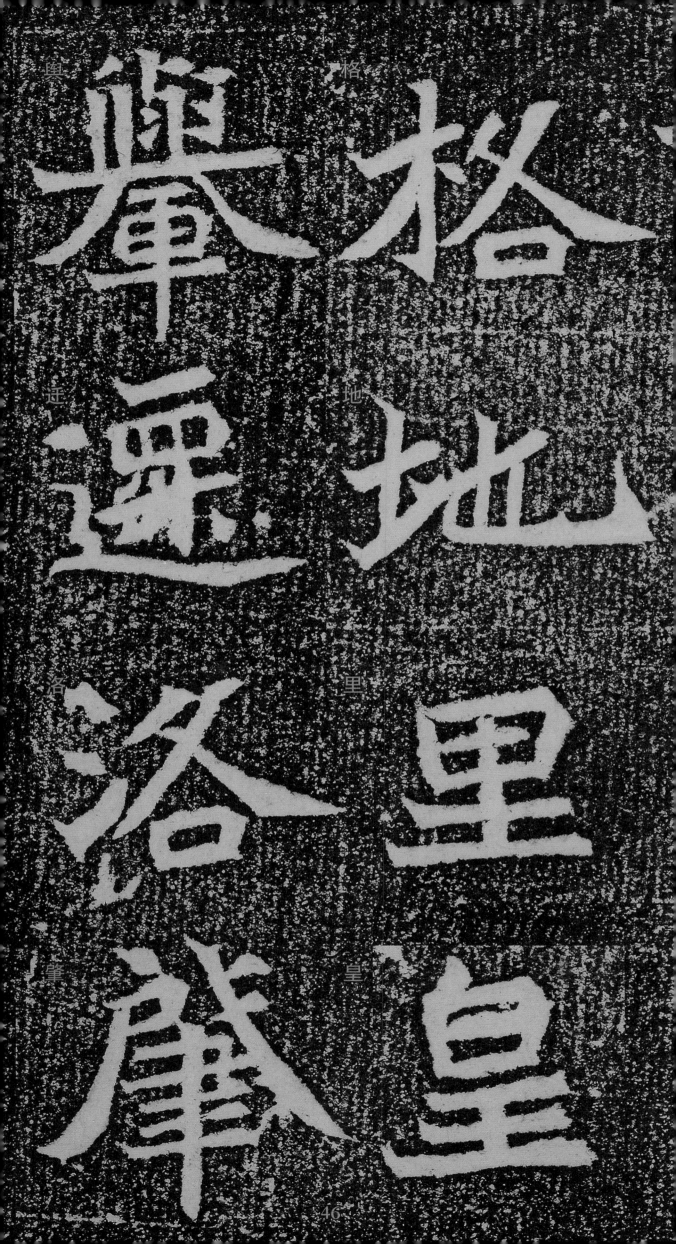

格　地　里　皇

輝　遷　洛　肇

蘭　遠
九　織
流　域
帝　建

弟咸
以親陽
賢之
王

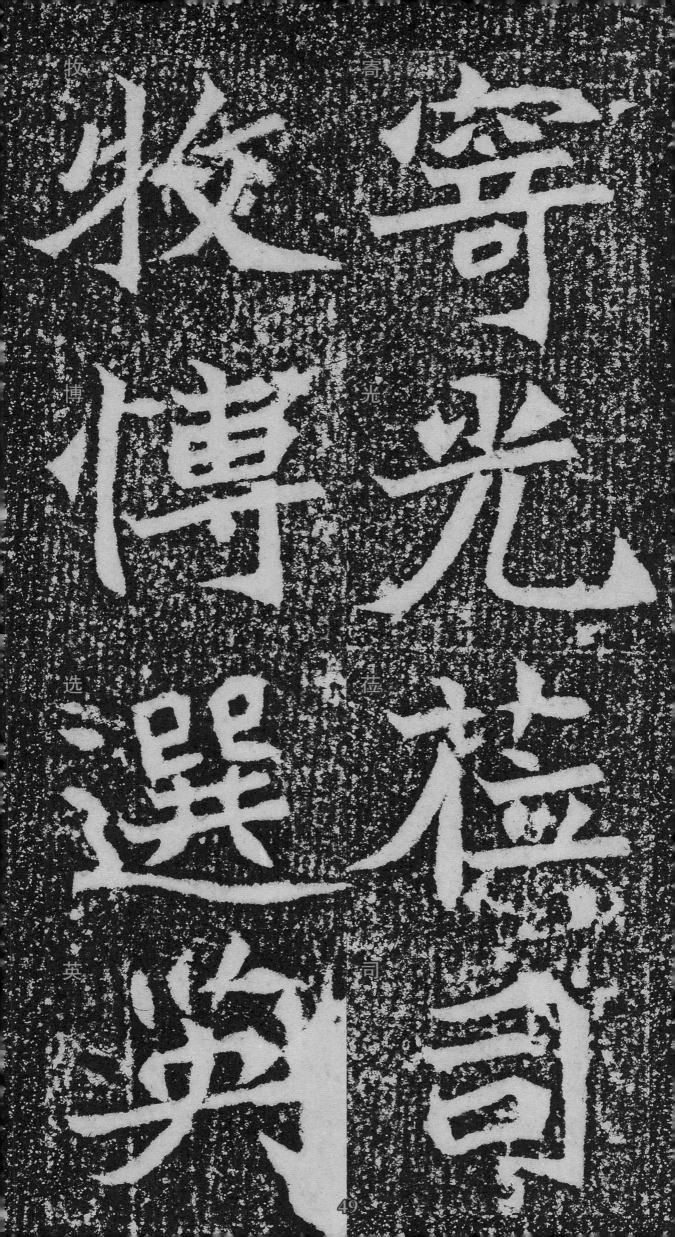

牧 嵜 博 光 選 位 英 司

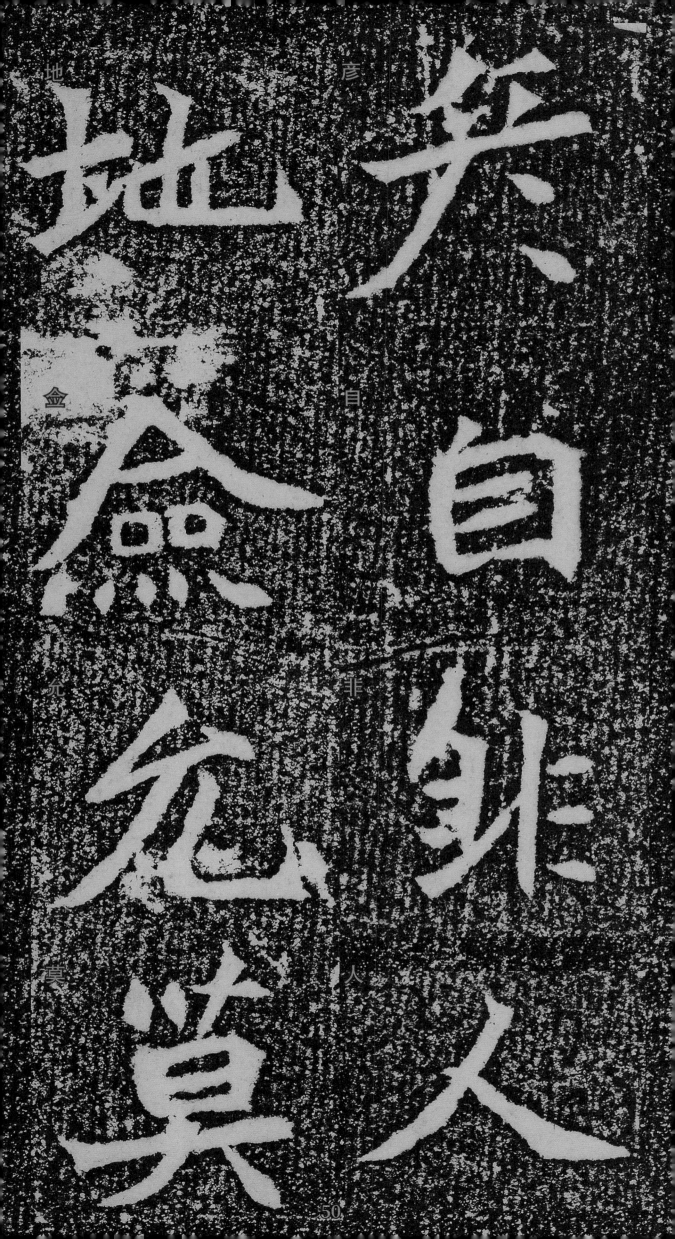

美　地

食　自

允　非

奠

君居網

少綢任

播任以

傣人

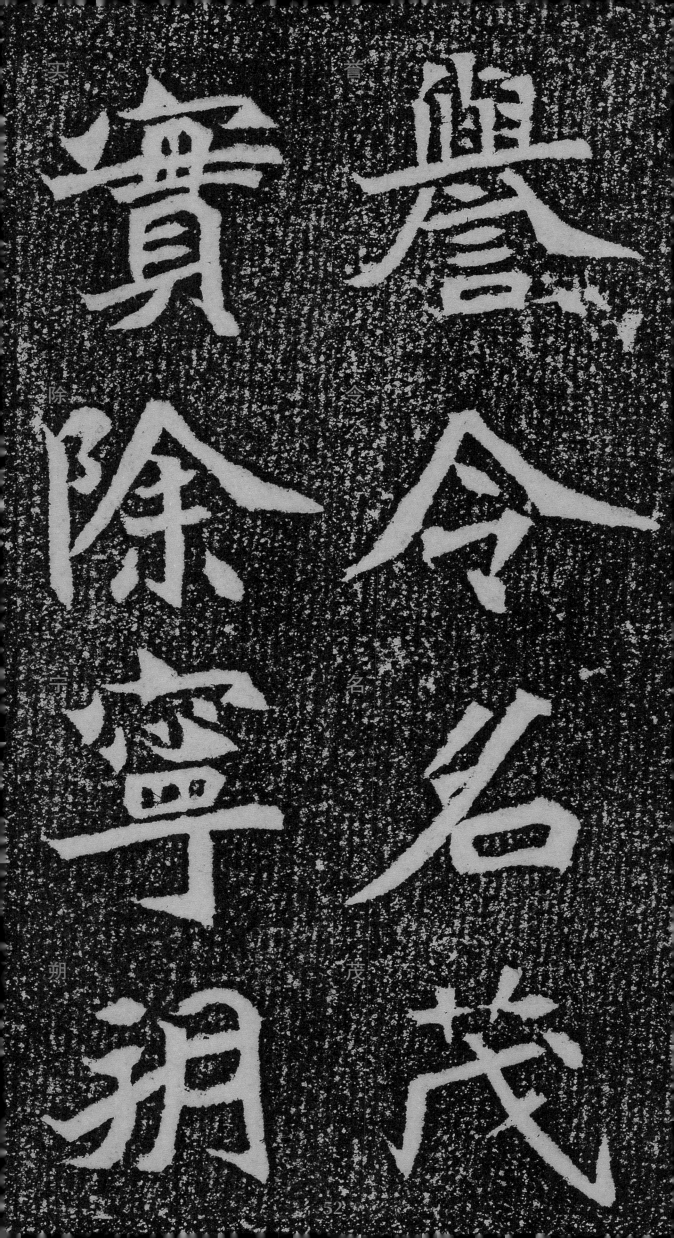

譽令名茂
寶除寧朔

将军

别驾

军司

别

驾翼

翼

司

佐州

佐将

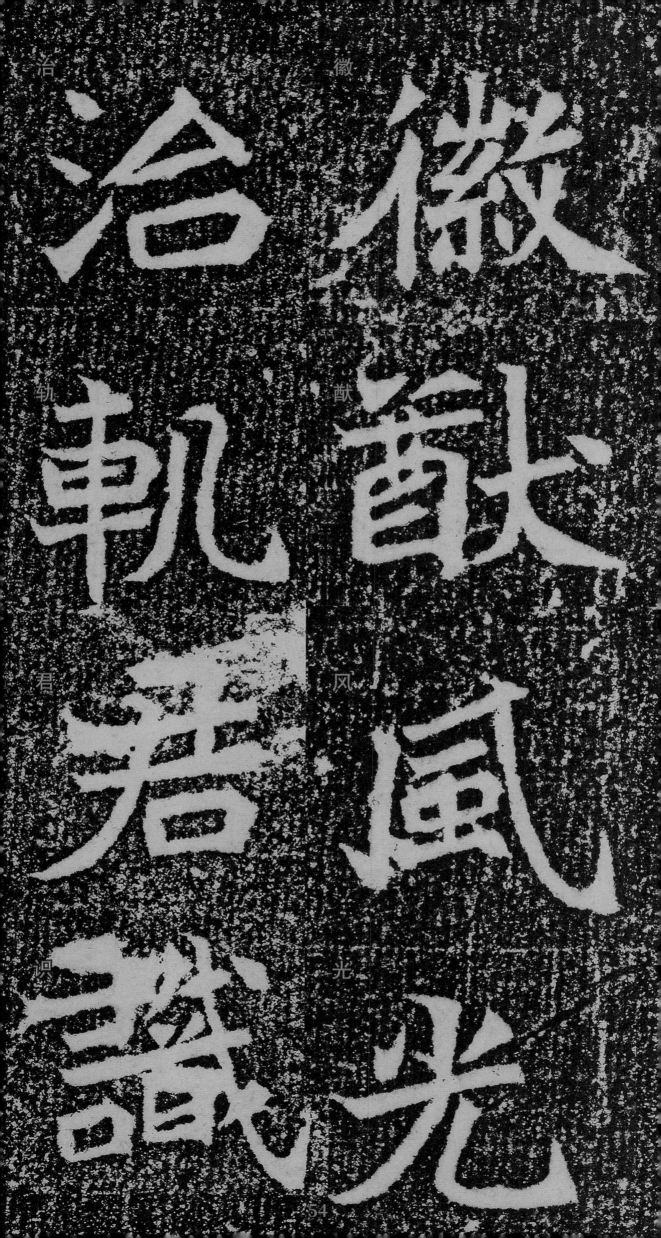

洽　徽

軌　猷

君　風

迥　光

遵墳

訓雅典

絹遵

男

徽 隆

貴 懿

賓 主

姐 娉

聯　婭

紫　綢

掖　疊

出　戚

撫　化
兩　流
邦　詠
惠　飛

黔教

被郢

澤豫

新江

勝

謨　篹

周

謨　略

遠

謀　經

校義

隨陽

陸略

席旟

卷

三

疆

千

關

里

勳

闢

绩　莅

豫　骡

土　彰

畔　再

莅绩

骡豫

彰土

骣畔

機
纜
發

起
非
慮

檣

春

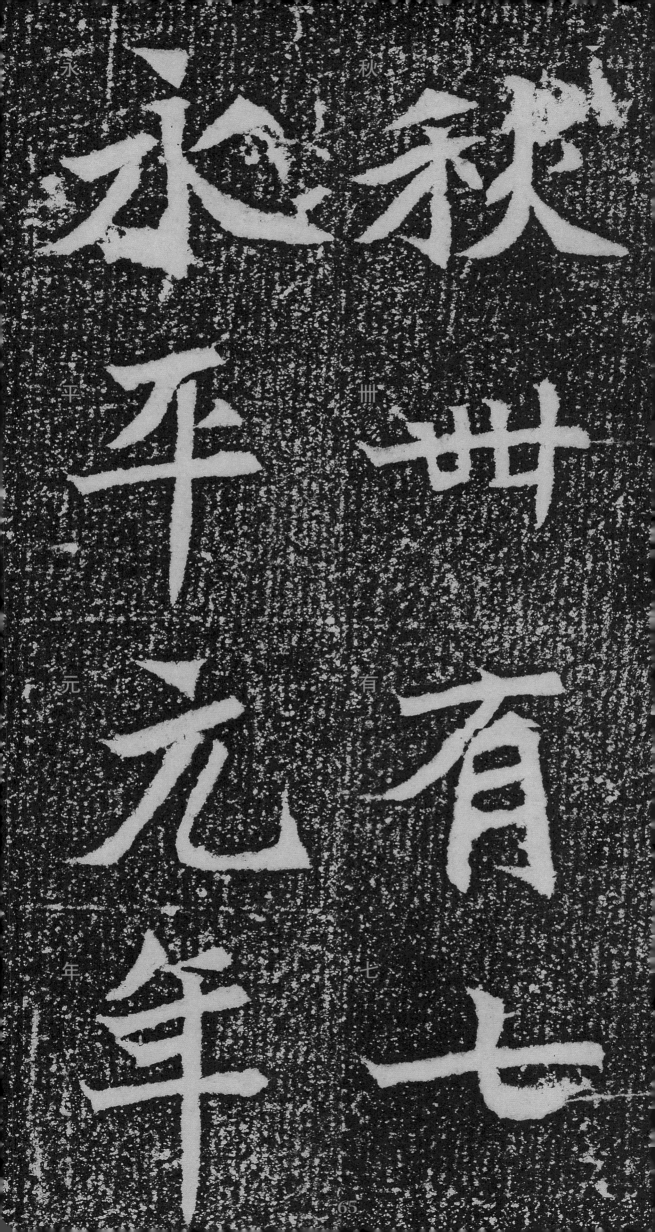

秋卅有七
永平元年

豊<br>
於<br>
豫<br>
州

十<br>
月<br>
七<br>
日

皇帝朝野哀悲悼
朝野悲戚

脩　死

短　生

定　有

期　命

斯<br>
祸<br>
以

贤<br>
而<br>
遇

斯<br>
贤<br>
而<br>
其

斯<br>
祸<br>
以<br>
其

新 挾 衆 窘

可 知 遣 申

黄

显

門

吊

维

祭

赠

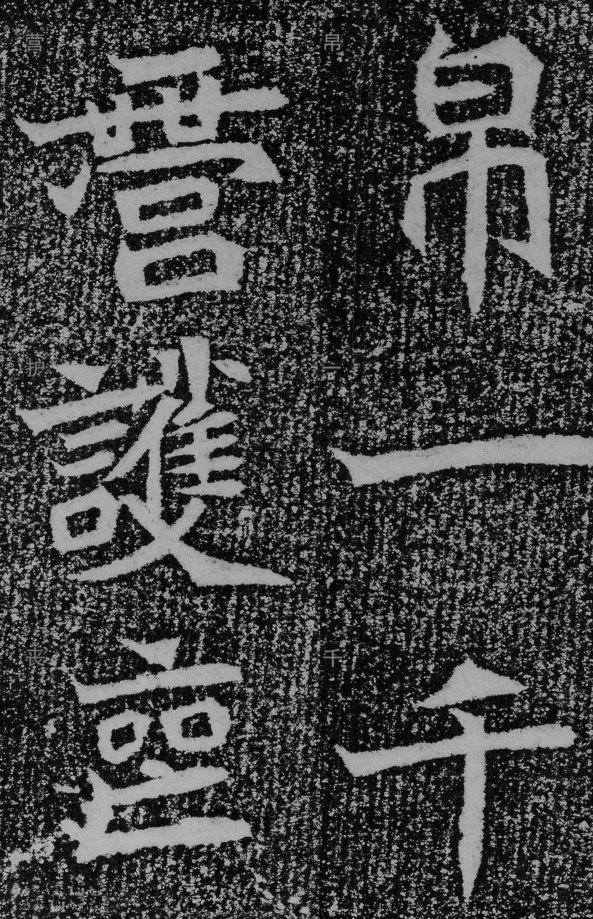

鼎一千匹

橐護盟事

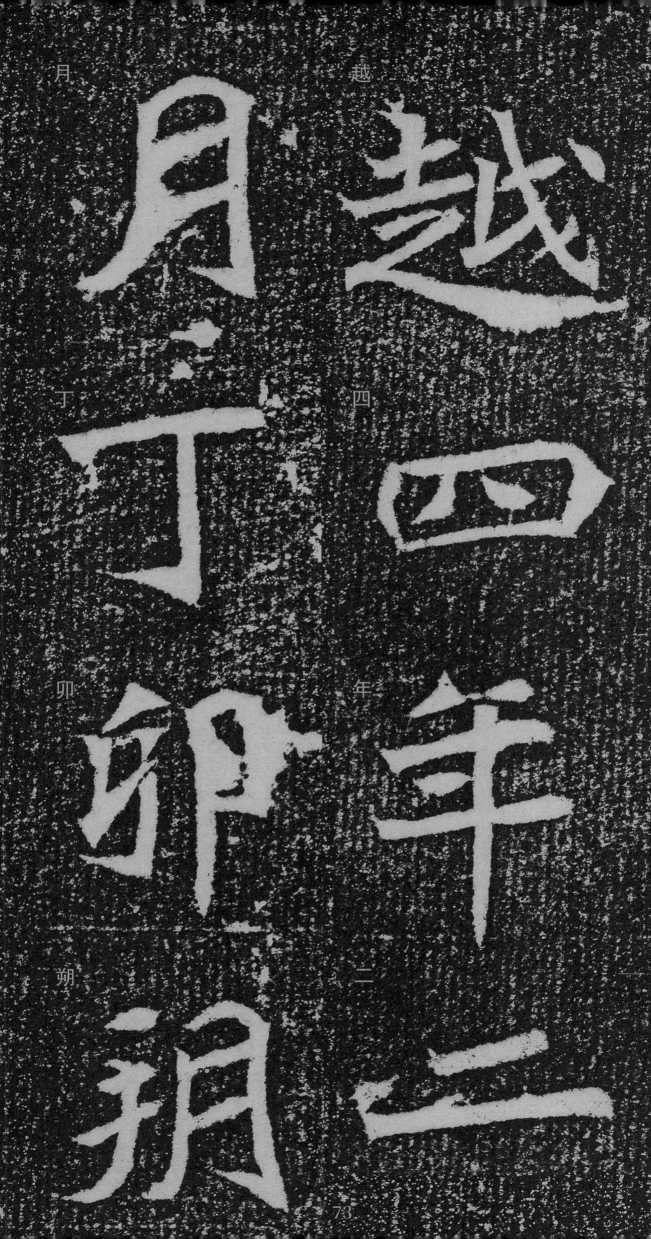

越月丁四卯年二月越丁卯朔

申申

卜八

変曰

申甲

顏

山

之

陽

溫

縣

西

鄉

朝朝
遣遣
謁謁
者者

策策
贈贈
平平
東東

将军

割

军

史

青

盐

君

州

刊座

幽檀豐

石也

刊也

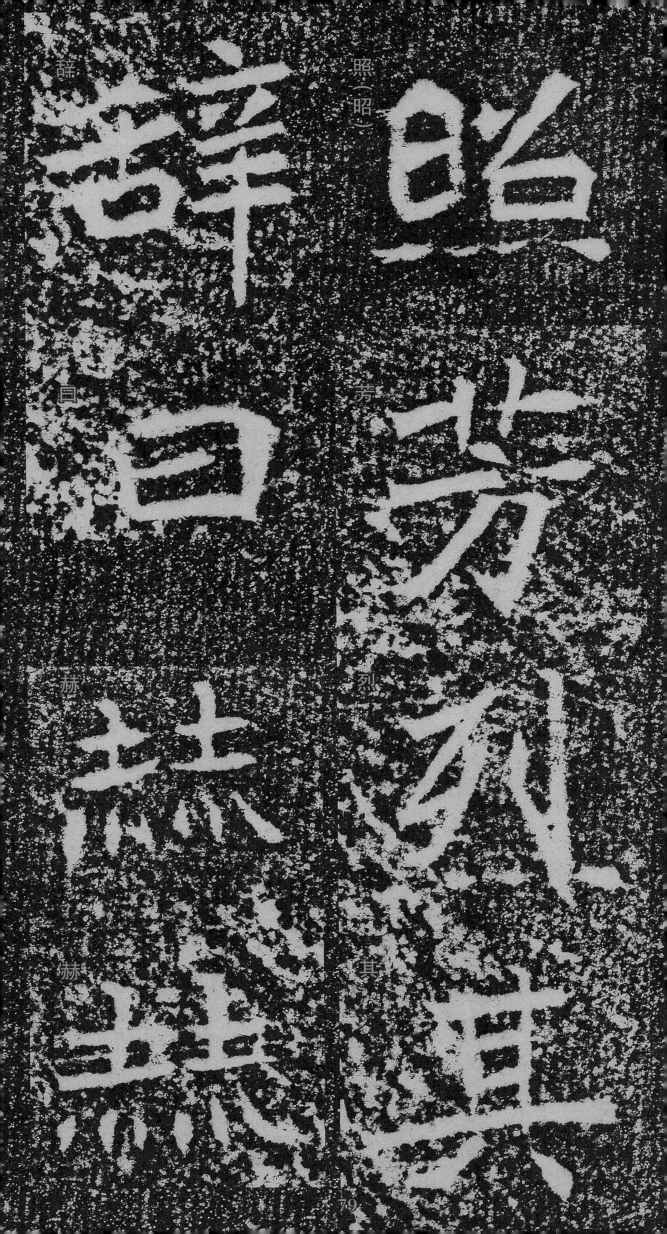

四海

洪澤宗

四海瓊振根暉

瓊根

澤舞填真根暉

王葉

魏寧

世

君

魏蹇

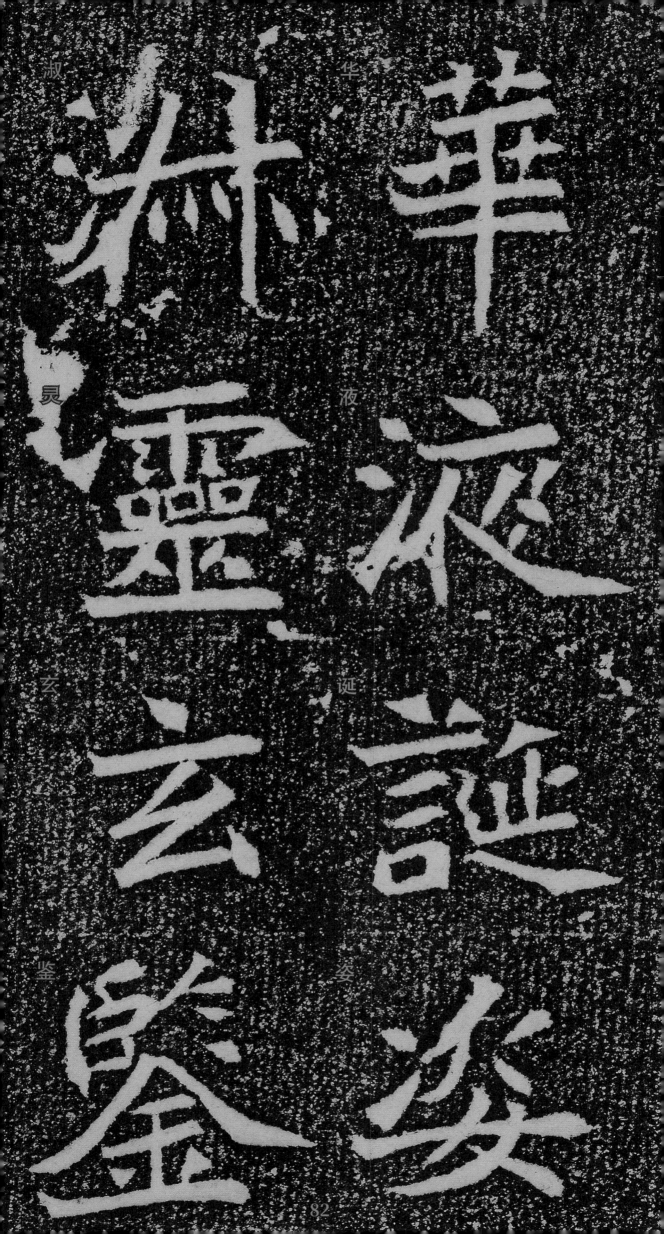

洞　昊

照　成

敏　在

智　家

玉

孝　　　睦

至

庭　　　睦

庭

比　　　忠

比

玉　　　廌

玉

金　之
聲　潤
如　方
彼　響

孤松

乃孤松干

青如彼雲

皎　獨

冏　明

褰　肅

雰　警

龍　祠

驪　榮

龜　東

富　閟

西臺出處

有馨分竹有

三邦化流
民詠作牧

邊鄁

城豫

綏威

巟振

澤附江

澤附泯

澔澤功

退 名

齡 章

如 宜

何 尊

名章宜尊

退齡如何

遭

命

潜

形

卜

遑

岭 嶺

有 有

山 山

期 期

飞 飛

兆 兆

旌 旌

宅 宅

幽　嗣

堙　翩

扃　將

閖　窀

龗　旣

闓　掩

武　霜

龥　生

玄石永祀

摽賢大魏

永平四年歲在辛卯

二月丁

朔十五日卯

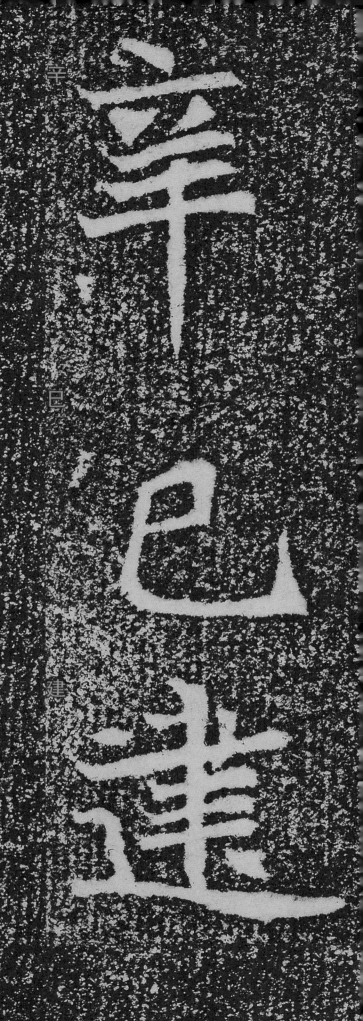

辛

邑建